17 février 1853.
Exemplaire de Be...

NOTICE
D'UNE RÉUNION
DE
TABLEAUX
ANCIENS,
des Écoles Italienne, Espagnole, Hollandaise, Flamande
et Française,

[Oppenheim]

ET D'UNE RÉUNION
D'OBJETS D'ART
ET DE CURIOSITÉ.

Meubles en marqueterie et bois sculpté, Boiseries pour un salon en bois de chêne sculpté, Grandes figures d'étude, Bronzes anciens, Pendules, Marbres, Glaces de Venise, Porcelaines anciennes, Émaux, etc.,

DONT LA VENTE AUX ENCHÈRES PUBLIQUES AURA LIEU,

Hôtel des Ventes Mobilières,
RUE DES JEUNEURS, N° 42 BIS,
Salle N° 1,

LES JEUDI 17, VENDREDI 18 ET SAMEDI 19 FÉVRIER 1853,

heure de midi,

Par le ministère de M° **RIDEL**, Commissaire-Priseur,
rue Saint-Honoré, 335,
Assisté de M. **FERDINAND LANEUVILLE**, Expert,
73, rue Neuve-des-Mathurins,
Chez lesquels se distribue la présente Notice.

EXPOSITION PUBLIQUE
Le Mercredi 16 Février 1853, de midi à quatre heures.

—

1853

CONDITIONS DE LA VENTE.

Elle sera faite au comptant.

Les acquéreurs paieront cinq centimes par franc en sus du prix des adjudications.

ORDRE DE LA VENTE.

Les 17 et 18 février 1853 : Les Tableaux.

Le 19 février 1853 : Les objets d'Art et de Curiosité.

DÉSIGNATION DES TABLEAUX.

ACHEN (J.).
1 — La Prière.

ALBANE.
2 — Agar et l'Ange.

DU MÊME.
3 — Vénus et Adonis.

ALBANI.
4 — La Coupe des foins.

ARTOIS (Van).
5 — Paysage. Clair de lune.

DU MÊME.
6 — Route conduisant à un village. Soleil couchant.

BALEN (Van).

7 — Triomphe de Neptune et d'Amphitrite.

BALEN (Van) et le Jésuite d'Anvers.

8 — Guirlande de fleurs et médaillon, représentant la Vierge, l'Enfant-Jésus et saint Joseph. Un ange présente des fruits au Sauveur.

BATISTE.

9 — Bouquet de fleurs.

DU MÊME.

10 — Guirlande de fleurs et de fruits.

DU MÊME.

11 — Guirlande de fleurs.

DU MÊME.

12 — Même sujet.

DU MÊME.

13 — Fruits et fleurs.

BASSAN.

14 — Adoration des Bergers.

DU MÊME.

15 — La Moisson.

BERGHEM (Genre de).

16 — Un pâtre conduisant un troupeau.

BLOEMEN (ADRIEN VAN).

17 — Sujet mythologique.

BOUCHER (Genre de).

18 — Les attributs de la peinture. Amour tenant une palette.

BOUCHER (Genre de).

19 — Les Amours musiciens.

DU MÊME.

20 — Des Amours allumant du feu.

DU MÊME.

21 — La Déclaration.

DU MÊME.

22 — Des Nymphes et des Amours.

BOUCHER (Ecole de).

23 — Un Concert.
24 — Id.
25 — Id.

BOURGUIGNON.

26 — Bataille.

DU MÊME.

27 — Id.

DU MÊME.

28 — Id.

BRAUWER.

29 — Intérieur rustique.

DU MÊME (Genre).

30 — Intérieur de tabagie.

BREEMBERG.

31 — Vue d'Italie.

BREUGHEL.

32 — Bouquet de fleurs dans un vase.

DU MÊME (Signé).

33 — Paysans allant au marché.

DU MÊME.

34 — Kermesse.

DU MÊME.

35 — Sorcières au Sabat.

BREUGHEL (Ecole de).

36 — La Fable du Renard.

DU MÊME.

37 — Pendant du précédent.

DU MÊME.

38 — Loth et ses filles.

CALLOT.

39 — La Cour des Miracles.

DU MÊME.

40 — Pendant du précédent.

CANALETTI.

41 — Vue du palais des Doges.

DU MÊME.

42 — Le pont du Rialto.

DU MÊME.

43 — La place Saint Marc.

DU MÊME.

44 — Le pont du Rialto.

CANALETTI (Genre de).

45 — Vue de Venise.

CIMABUE.

46 — Le Christ entre les deux Larrons. Peint sur fond d'or.

CORREGE (D'après).

47 — Antiope.

CRANACK.

48 — Eve donnant la pomme à Adam. Très bon tableau.

DU MÊME.

49 — Portrait d'une jeune femme connue sous le nom de la Belle aux Cheveux d'or. Elle tient un portrait qu'on croit être celui d'un prince Saxon.

CRANACK (L.).

50 — La Vierge et l'Enfant-Jésus.

DAVID.

51 — Portrait de l'Empereur.

DEHEEM (D.).

52 — Fruits et fleurs sur une table.

DU MÊME.

53 — Même sujet.

DU MÊME.

54 — Fruits et lapins.

DU MÊME.

55 — Fruits et perroquet.

DU MÊME.

56 — Fruits et fleurs avec médaillon.

DEHEEM.

57 — Fruits divers posés à terre.

DIÉTRICK.

58 — Paysage avec rivière, et porte en ruines.

DU MÊME.

59 — Paysage. Entrée d'un village.

ESSEN.

60 — Des Amours et une Nymphe.

FALENS (Van).

61 — Halte de cavaliers.

GUASPRE (Genre de).

62 — Paysage avec un pont.

DU MÊME.

63 — Paysage avec animaux.

DU MÊME.

64 — Paysage avec fabrique.

GUIDE.

65 — Saint Jean.

HANS MILLICH.

66 — Saint Jean terrassant le démon.

HORREMANS.

67 — Une nombreuse société à table.

DU MÊME.

68 — Intérieur de cabaret.

DU MÊME.

69 — Une dame offrant un verre de vin à un homme.

JORDAENS.

70 — Bacchus et les Amours.

DU MÊME, daté 1594.

71 — Nymphes au bain.

LACROIX.

72 — Une Tempête.

DU MÊME.

73 — Marine. Effet de brouillard.

LAFAYE.

74 — Phaéton précipité du char du soleil.

LANCRET.

75 — Un jeune Seigneur embrasse une paysanne

DU MÊME.

76 — Un jeune paysan embrassant une duchesse.

Ces deux tableaux sont connus sous le titre de Partie et Revanche.

DU MÊME (D'après).

77 — Scène de carnaval.

Mme LEBRUN (Genre de).

78 — Portrait de femme avec un fichu de gaze.

LEONE.

79 — Vaches et moutons.

DU MÊME.

80 — Même sujet.

LESUEUR.

81 — Personnages à table.

LORRAIN (Claude, Genre de).

2 — Paysage avec ruines.

LOUTHERBOURGH.

83 — Le Sacrifice d'Abraham.

DU MÊME (Signé).

84 — Paysage montagneux. Effet de soleil couchant.

LUCAS DE LEYDEN.

85 — L'Annonciation.

MERCK (Signé, daté 1646).

86 — Portrait d'homme.

MIEL (J.)

87 — Plusieurs personnages au pied d'un monument.

MIGNARD (Genre).

88 — Portrait d'enfant avec un chien.

MOELEN (H. Van der).

89 — La Circoncision.

MOUSSER.

90 — Site montagneux.

DU MÊME.

91 — Même sujet.

DU MÊME.

92 — Paysage avec rivière. Des soldats conduisent des prisonniers.

MOUCHERON.

93 — Paysage accidenté.

DU MÊME.

94 — Paysage avec rivière.

DU MÊME.

95 — Même sujet.

MOUCHERON (Genre).

96 — Paysage avec ruines.

DU MÊME.

97 — Même sujet.

MURILLO (Genre).

98 — Intérieur de cabaret.

NEER (Van der).

99 — Incendie.

OMMEGANCK (Genre).

100 — Un berger gardant un troupeau de vaches et de moutons.

OSTADE (Isaac).

101 — Plusieurs paysans diversement occupés devant la porte d'une habitation rustique.

OUDRY.

102 — Chasse au sanglier.

PATER.

103 — Repos de chasse.

POELEMBOURGH (C.).

104 — Nymphes au bain.

DU MÊME.

105 — Nymphe poursuivie par un Satyre.

POUSSIN.

106 — Adoration des bergers.

PRIMATICE (Ecole).

107 — Une Sainte.

DU MÊME.

108 — Même sujet.

ROSE DE TIVOLI.

109 — Pâtre et son troupeau.
110 — Même sujet.

DU MÊME.

111 — Un pâtre gardant des chèvres.

DU MÊME.

112 — Même sujet.

DU MÊME.

113 — Même sujet.

DU MÊME.

114 — Même sujet.

ROSE DE TIVOLI.

115 — Troupeau.
116 — Id.
117 — Id.
118 — Id.

ROTHENAMER.

119 — Jésus-Christ au jardin des Oliviers. Sur marbre.

RUBENS (D'après).

120 — Adoration des bergers. Gravure sur soie.

RUBENS (Ecole).

121 — Alexandre.

DU MÊME (D'après).

122 — Adoration des bergers. Gravure sur soie.

RUGENDAS.

123 — Bataille.

DU MÊME.

124 — Même sujet.

RUYSDAEL (Genre).

125 — Paysage avec cascades.

SCHWARTZ.

126 — Le Christ sur la croix.

DU MÊME.

127 — Un Festin.

SNEYDERS.

128 — Chasse au bufle.

DU MÊME.

129 — Chasse au cerf.

DU MÊME.

130 — Chasse au lion.

DU MÊME.

131 — Chasse au sanglier.

DU MÊME.

132 — Chasse à l'ours.

DU MÊME.

133 — Un perroquet et des fruits posés sur une table.

STEEN (Genre).

134 — Une femme ivre emportée dans une brouette.

STELLA (Genre de).

135 — Amours au milieu d'une guirlande de fleurs.

DU MÊME.

136 — Même sujet.

THIELE (A.).

137 — Tobie et l'Ange.

THULDEN (Van).

138 — Paysage montagneux. Soleil levant.

DU MÊME.

139 — Pendant du précédent. Soleil couchant.

TITIEN (Attribué).

140 — Saint Christophe portant l'Enfant Jésus sur ses épaules.

DU MÊME.

141 — Suzanne au bain.

TITIEN (Genre de).

142 — Une Femme, richement costumée, reçoit des fruits dans une corbeille que lui présente un jeune page.

Ce tableau porte le cachet de l'ancien musée de Nuremberg.

VALIN.

143 — Tête de jeune fille.

VAN DER VELDE.

144 — Combat naval.

DU MÊME.

145 — Vue d'Amsterdam.

VANLOO (Attribué).

146 — La Peinture et la Sculpture.

DU MÊME.

147 — Intérieur d'atelier.

DU MÊME.

148 — Paysage. Effet de neige.

VERNET (Genre).

149 — Marine. Effet de soleil levant.

VERONÈSE (Paul).

150 — Mars armé par Vénus.

DU MÊME.

151 — Cléopatre.

WATTEAU (Attribué).

152 — Sujet mythologique.

C. B.

153 — Moïse sauvé des eaux.
(Signé).
154 — Vénus trempant l'épée destinée à Enée.
(Signé).
155 — Intérieur de cuisine.

INCONNUS.

156 — Petite marine.
157 — Sujet mythologique.
158 — Id. Pendant.
159 — Etude d'arbres et de plantes.
160 — Dessins d'ornement.
161 — Un homme cherchant les puces de son chat.
162 — Une femme netoyant un hareng.
163 — Des tigres dévorant un cerf dans une caverne.
164 — Paysage. Soleil couchant.
165 — Concert.
166 — Portrait de jeune fille.

167 — Portrait d'un général autrichien.
168 — Id. d'un homme vêtu de noir.
169 — Id. d'une femme avec des fourrures.
170 — Id. d'un prélat décoré de l'ordre du Saint-Esprit.
171 — Portrait d'un jeune seigneur.
172 — Le bon Samaritain.
173 — Paysage.
174 — Les cinq sens.
175 — Id.
176 — Id.
177 — Id.
178 — Id.
179 — Daté 1580. Portrait de Van Hirch.
180 — Portrait de femme.
181 — Id.
182 — Intérieur d'un palais.
183 — Ruines.
184 — Un homme tenant un livre devant lui.
185 — Le Christ en croix.

ÉCOLE ITALIENNE.

186 — Madeleine en prières. Deux chérubins voltigent autour d'elle.
187 — Le Paradis.
188 — Dispute dans un cabaret.
189 — Les petits saltimbanques.
190 — La Vierge, saint Jean et saint Sébastien.

ÉCOLE FLAMANDE ET ALLEMANDE.

191 — Danse villageoise.
192 — Le denier de César.
193 — Laissez approcher les enfants. Pendant du précédent.
194 — Fruits et fleurs.
195 — Combat naval.
196 — Divers instruments de musique posés sur une table.
197 — Riche bouquet de fleurs dans un vase.
198 — Des Amours cueillant des fleurs.
199 — Une paysanne entourée de fruits et tenant des pigeons.
200 — Léda.
201 — Paysage avec rivière et fabrique.
202 — Id. Même sujet.
203 — Portrait de Maximilien II et de sa femme.
204 — Id. de Rudolphe II et de Charlemagne.
205 — Attaque de cavaliers.
206 — Vue d'un port.
207 — Paysage. Un homme courant après un cheval.
208 — Id. Un voyageur sur une route.
209 — Suzanne et les vieillards.
210 — Sanglier dévoré par des loups.
211 — Madeleine entourée d'Anges.

ÉCOLE FRANÇAISE.

212 — Les quatre saisons.
213 — Sujet mythologique.
214 — Portrait d'une femme coiffée d'une toque d'or.
215 — La Justice.
216 — La Sagesse.
217 — Une collection d'environ 300 miniatures représentant les artistes célèbres des XVI° et XVII° siècles.

OBJETS D'ART ET DE CURIOSITÉ.

Meubles anciens en marqueterie de cuivre et étain, et en marqueterie de bois, bibliothèque, bureaux, cabinets, commodes, secrétaires, bonheur du jour, petites tables, etc.

Meubles en bois de chêne sculpté et en bois rose.

Vingt-deux panneaux en bois sculpté à ronde-bosse, sujets divers, formant l'entourage d'un salon.

Onze figures en bois sculpté, figures d'hommes grandeur naturelle.

Belles Glaces anciennes de Venise, avec cadre en bois sculpté et doré.

Bordures anciennes en bois sculpté et doré.

Un Meuble de salon en bois sculpté, couvert en tapisserie.

Tapisseries anciennes des Gobelins et de Beauvais.

Bronzes anciens, cadelabres, flambeaux, lustres, figures, groupes, etc.

Pendules anciennes en marqueterie, et bronzes du temps de Louis XV et Louis XVI.

Porcelaines anciennes montées en bronze et non montées, faïences anciennes, verreries, émaux de Limoges et autres objets de curiosité.